via metastasio15
ART GALLERY & STORE • ROMA

Lo specchio leggero
Percorso artistico al femminile

Catalogo della mostra

Roma, via Metastasio 15
dall'8 marzo al 14 luglio 2008

a cura di
Bibi Alfonsi e Alessia Montani

Con il patrocinio culturale di

«L'ERMA» di BRETSCHNEIDER

Lo specchio leggero
Percorso artistico al femminile
Catalogo della mostra
a cura di Bibi Alfonsi e Alessia Montani

Copyright 2008 © «L'ERMA» di BRETSCHNEIDER
Via Cassiodoro, 19 – 00193 Roma
http://www.lerma.it

Progetto grafico:
«L'ERMA» di BRETSCHNEIDER

In copertina ALEXEI KYRILLOFF, *Persephone* - installazione.

Le fotografie delle opere degli artisti: Silvana Galeone, Veronica Laudati, Spoleto Gioielli, Zaira Piazza, Vanessa Jacorossi sono di Flavio Costa.

Le fotografie dei gioielli: A & B e Stefania Alessandrini Sartore sono di Pierre André Trasunto per Patphostudio.com

Testi critici di Stefano Iatosti

ISBN 978-88-8265-472-6

Catalogo stampato con il contributo di

SOMMARIO

Filosofia della Galleria

Via Metastasio 15 - Art Gallery and Store nasce dalla forte convinzione di Bibi Alfonsi, erede di una dinastia di orafi, ed Alessia Montani, collezionista, che dove c'è creatività, armonia, bellezza ed emozione c'è arte. *Via Metastasio 15 - Art Gallery & Store* è un luogo unico a Roma dove acquistare, o magari solo sfiorare con il desiderio, oggetti d'arte e di alto artigianato fuori dall'ordinario in cui si esprime una tradizione culturale antica e prestigiosa. Opere di pittura, di scultura, fotografie e libri, di artisti già affermati in ambito internazionale o emergenti, proposti accanto a prodotti di forte impronta italiana, realizzati in piccola serie interamente a mano. Alta gioielleria, complementi per l'abbigliamento, profumi e cosmetici a base naturale che racchiudono antichi segreti officinali, si offrono ai sensi e stimolano l'immaginazione di raffinati conoscitori. Il lusso, si sa, è il desiderio recondito di ognuno di noi di uscire anche solo per una volta dal consueto. *Via Metastasio 15 - Art Gallery & Store* è anche uno spazio offerto all'incontro e alla comunicazione culturale animata da chiunque voglia qui esprimere il proprio talento, poter incontrare artisti, promuovere eventi, presentare progetti e prodotti arricchiti da una forte carica di creatività e di novità.

Alessia Montani e Bibi Alfonsi desiderano ringraziare tutti coloro che collaborano con pazienza e dedizione alle attività della Galleria, in primo luogo CAROLA FRALEONI, assistente curatrice.

Si ringraziano inoltre:
EVAN TEDESCHI, artista, responsabile tecnico per le proiezioni video
CLAUDIA CIMINO, responsabile grafico e autrice del Sito web www.viametastasio15.it
MARIO VITTA, curatore tecnico del suddetto sito web
MICHELE NERO, artista, redattore del web magazine *Cuspide*
FRANCESCA CROSTAROSA, redattrice del medesimo web magazine
E, last but not least, FLAVIO COSTA, autore dei servizi fotografici e Video per la Galleria
VALENTINA CORBEDDU per la cortesia e disponibilità

Un ringraziamento particolare ad ELENA MONTANI e DARIO SCIANETTI de
«L'ERMA» di BRETSCHNEIDER Casa Editrice in Roma

Lo specchio leggero

In occasione del centenario dell'istituzione della festa della donna, la galleria d'arte *Via Metastasio 15* rende omaggio all'immagine femminile attraverso lo sguardo di artiste emergenti già affermate a livello nazionale e alle loro opere. Inoltre, una limitata, ma significativa compagine di artisti offrirà il contraltare di uno sguardo maschile rivolto alla definizione di un'icona del desiderio.

Le opere verranno presentate in un'esposizione, articolata nello spazio di cento giorni.

L'allestimento della mostra, dal titolo *Lo specchio leggero*, prevede la presenza di pittori, scultori e fashion designer, che si succederanno negli spazi espositivi, evidenziando così le affinità e le corrispondenze fra la loro ricerca espressiva e i rispettivi punti di vista.

La riflessione sull'immagine della donna sarà offerta attraverso una pluralità di angolature e prospettive, quasi frammenti del quadro complessivo, segmentazioni formali, in una visione il più possibile aperta e variegata tanto dell'icona femminile che di come questa viene percepita e riconfigurata in primo luogo dalle donne artiste.

Questi fotogrammi o tessere di un *puzzle* per definizione incompleto e non completabile appariranno come una metafora del movimento, non più fisico, ma da intendersi come metamorfosi, mutamento interiore, travestimento.

In uno specchio divenuto leggero, come quello offerto dall'arte, in tutte le sue manifestazioni, la donna costruisce la sua modalità del guardare a se stessa e al mondo. Lo sguardo delle artiste sfugge all'ovvietà della definizione, alla necessità di simboleggiare l'eterno femminino come oggetto del desiderio o simbolo di purezza virginale e maternità.

Con *Lo specchio leggero* la galleria d'arte *Via Metastasio 15* vuole offrire il suo contributo affinché ogni donna possa ritrovare, nella frammentazione e nella metamorfosi dell'immagine, la sottile armonia di uno sguardo al femminile.

STEFANO IATOSTI

E anche io vorrei,
una finestra per affacciarmi alla vita tua,
un balcone per rivedere l'amore di ieri
una strada da percorrere solo
con l'anima
insieme!
GERMANO

Catalogo

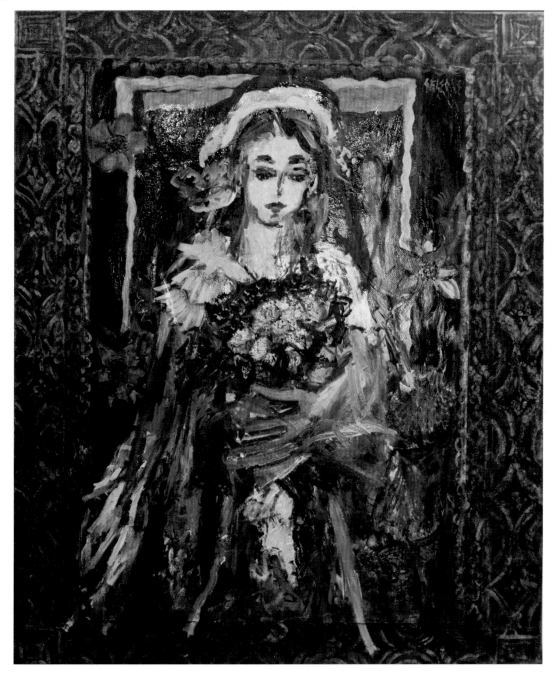

Silvana Galeone, L'attesa

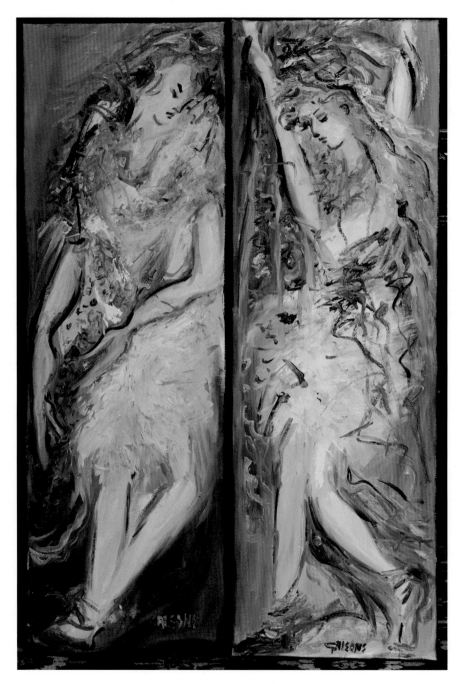

SILVANA GALEONE, Le danzatrici

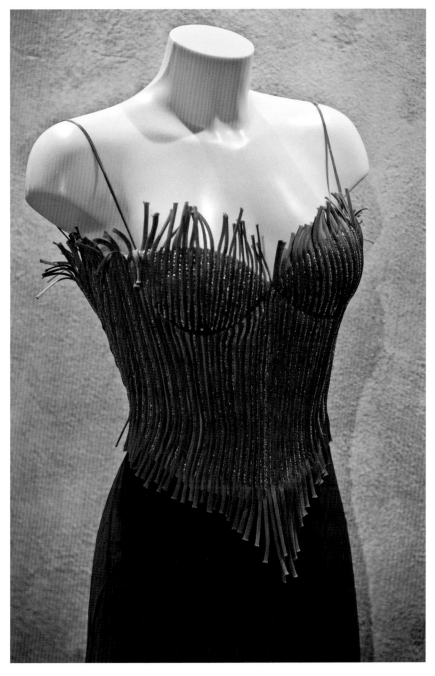

VERONICA LAUDATI, Abito Purpurea

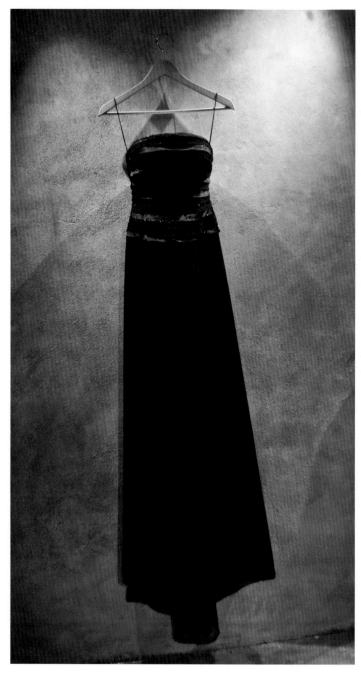

Veronica Laudati, Abito "La dolce vita"

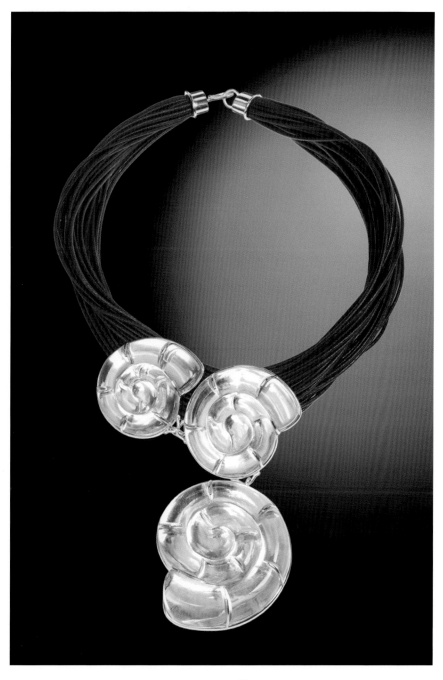

Marica Moro, Collana Acqua

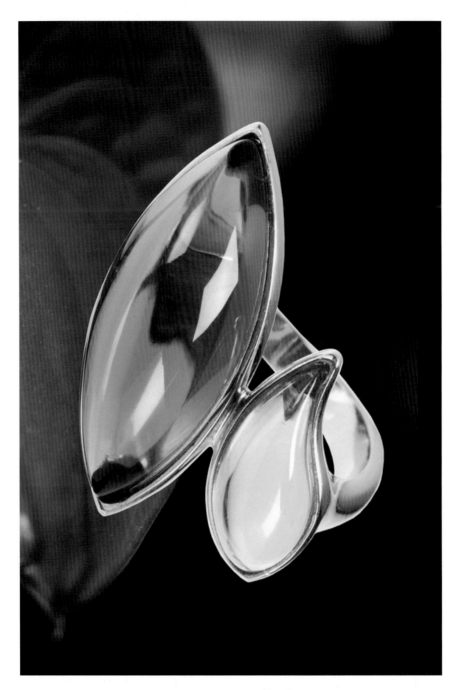

Marica Moro, Anello fuoco

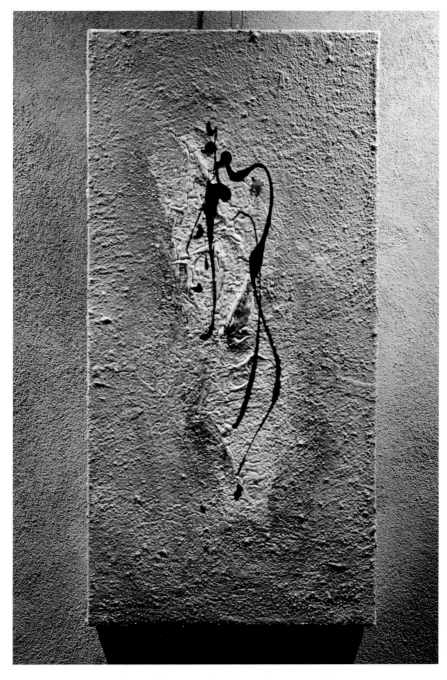

PEPPE BUTERA, Lettere d'amore 33

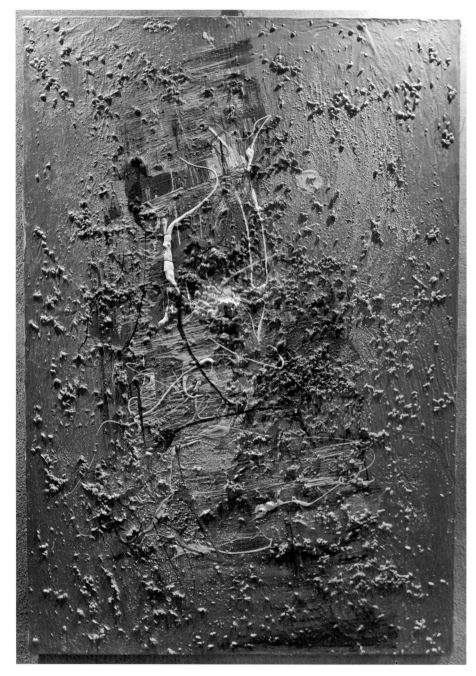

PEPPE BUTERA, Argento Materia

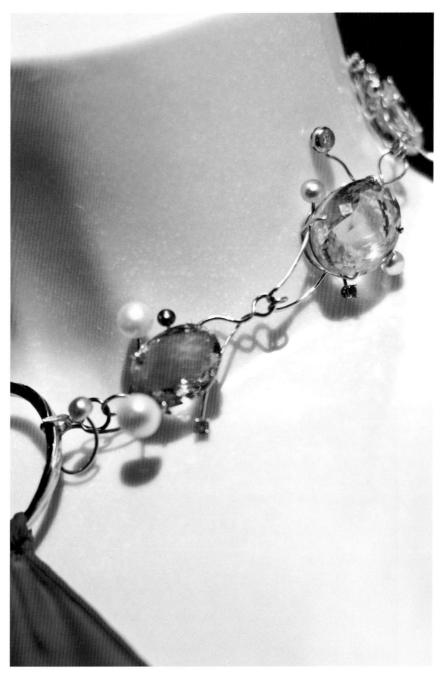

Spoleto Gioielli, Naturalia

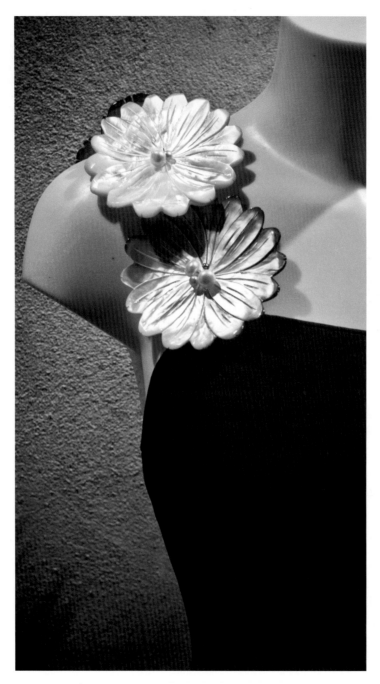

SPOLETO GIOIELLI, Perlaceo

ETTORE FESTA, Glamurosa

Ettore Festa, Tacchista

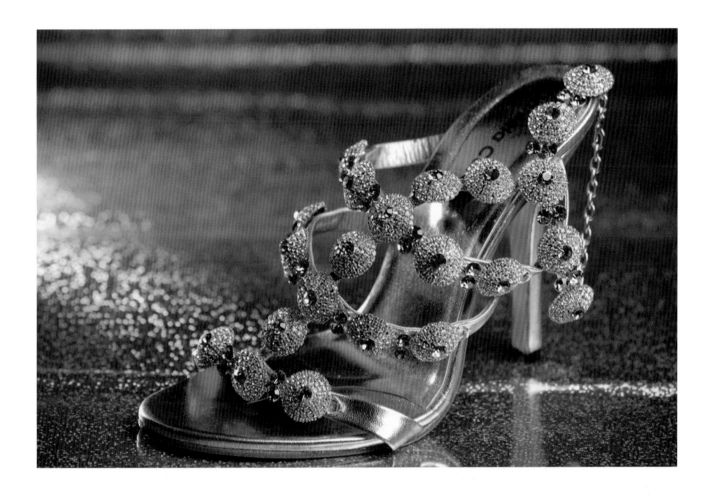

Daniela Cardia, Oro per Evento

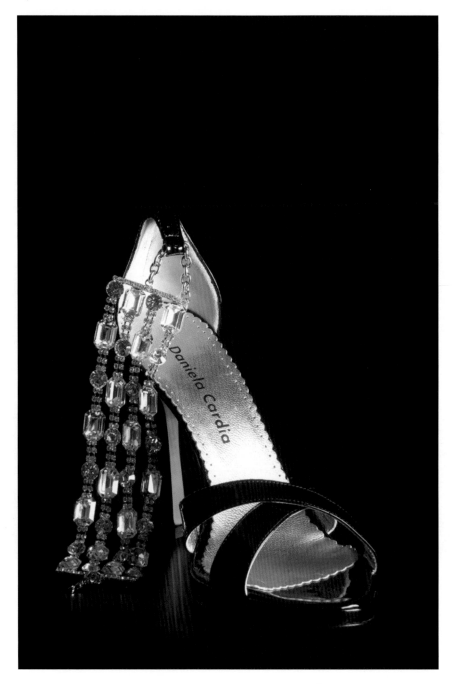

DANIELA CARDIA, Nero per evento

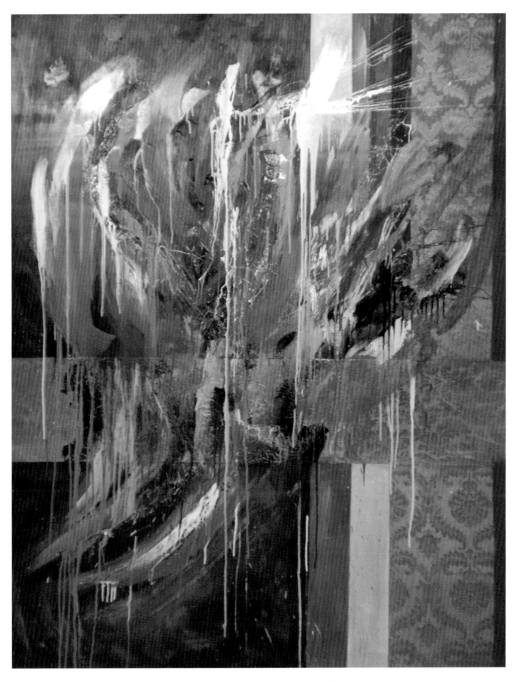

ENNIO ZANGHERI, Pannello

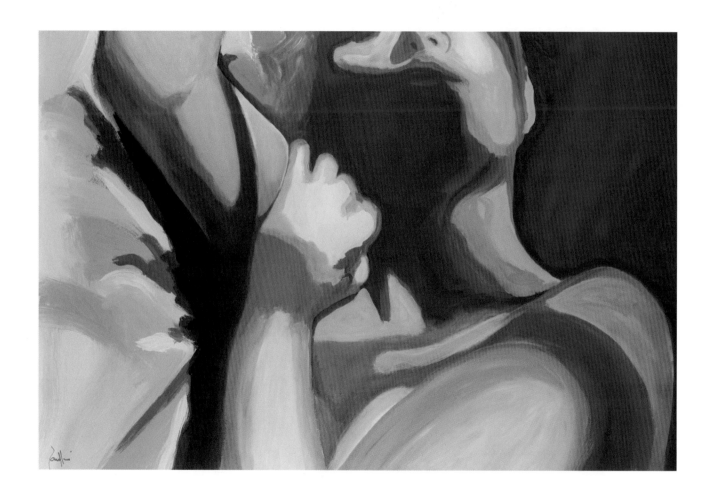

Ennio Zangheri, Judit Aldozo (Frames)

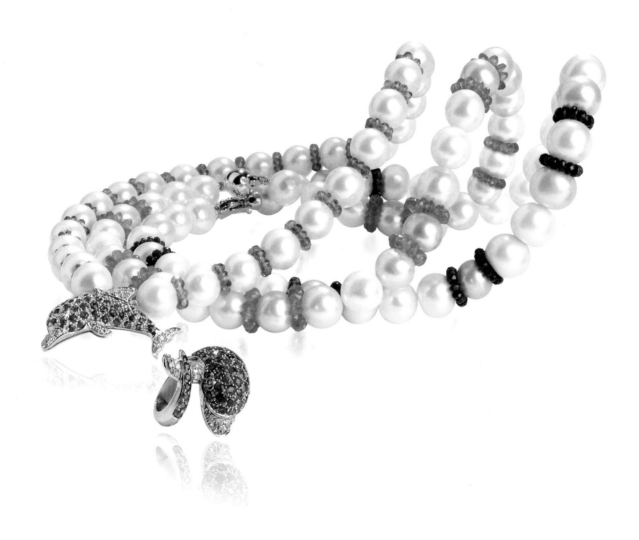

STEFANIA ALESSANDRINI SARTORE, Gioco di delfini

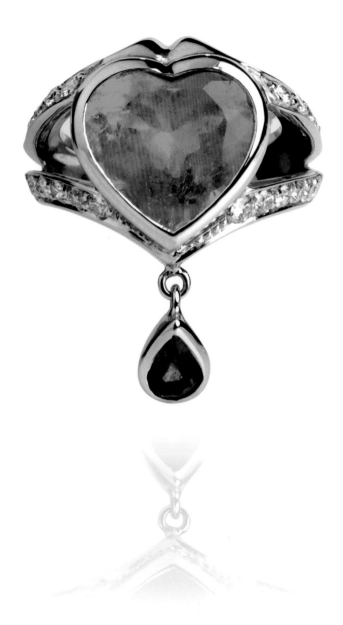

STEFANIA ALESSANDRINI SARTORE, Cuore Smeraldo

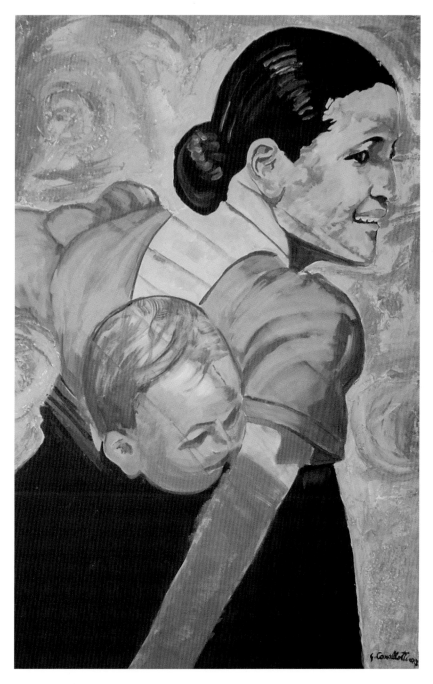

GIULIETTA CAVALLOTTI, Maternità

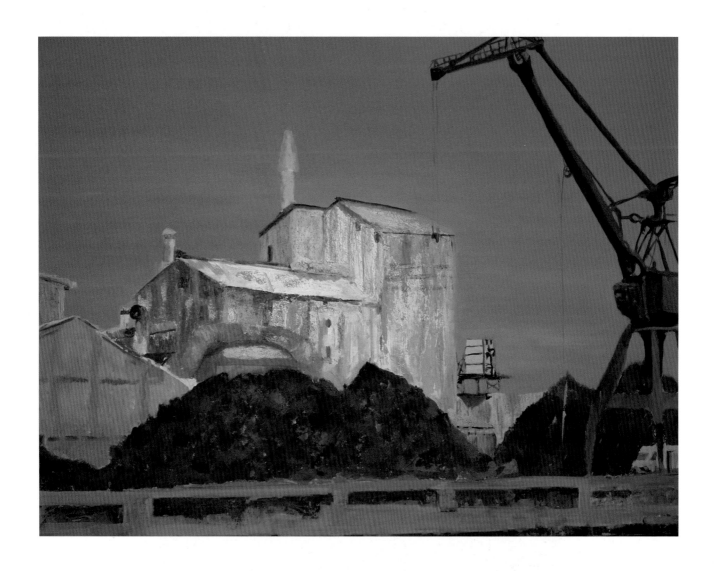

GIULIETTA CAVALLOTTI, La grù rossa

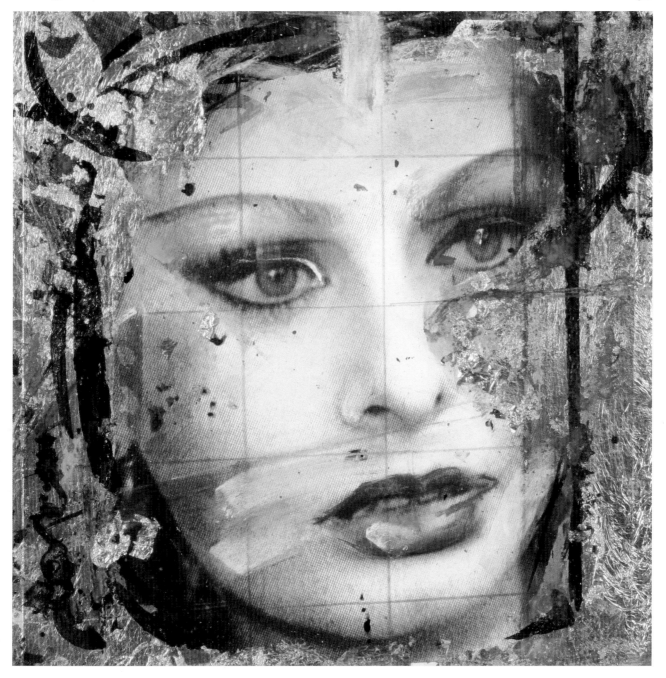

NATINO CHIRICO, Sofia Loren

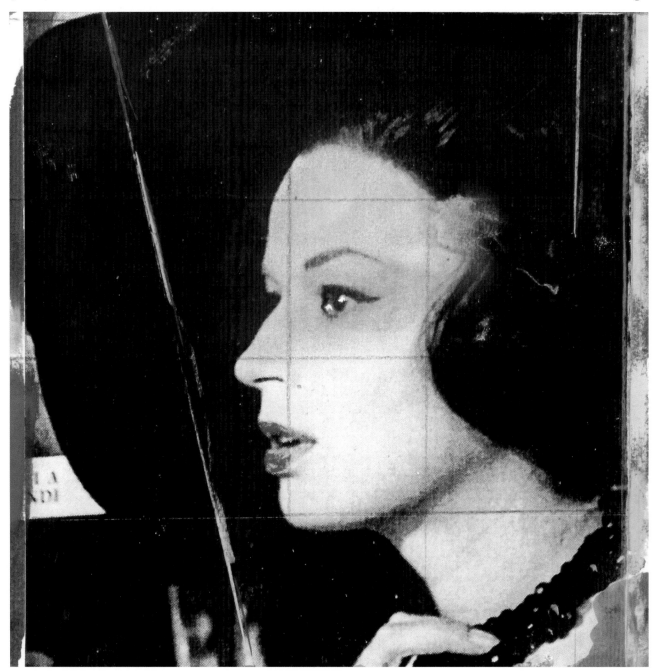

Natino Chirico, Silvana Mangano

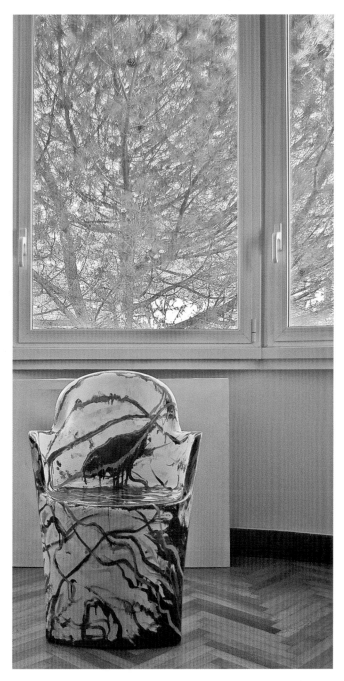

ZAIRA PIAZZA, Terremotus

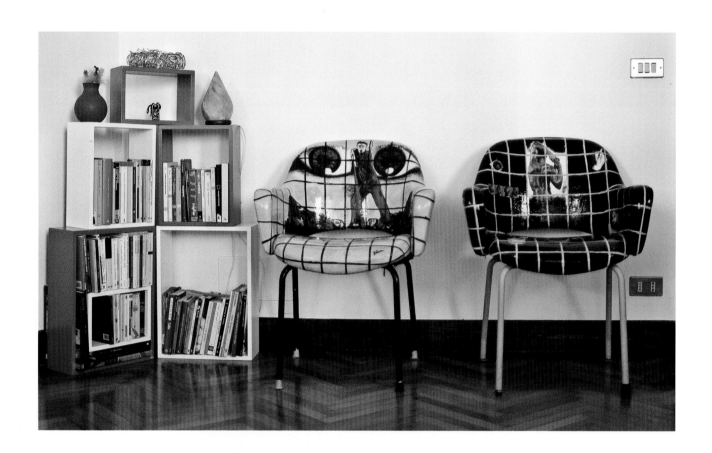

Zaira Piazza, Black man & White man

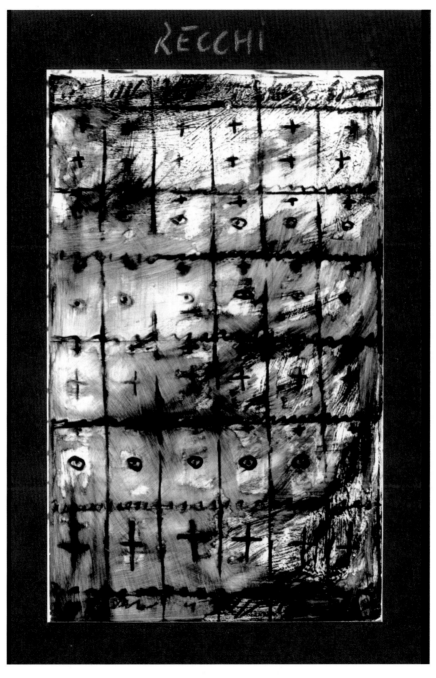

LUIGI RECCHI, Faccia a Faccia

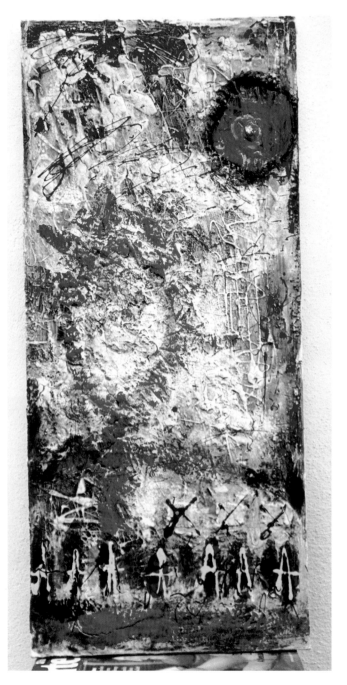

Luigi Recchi, Presenze

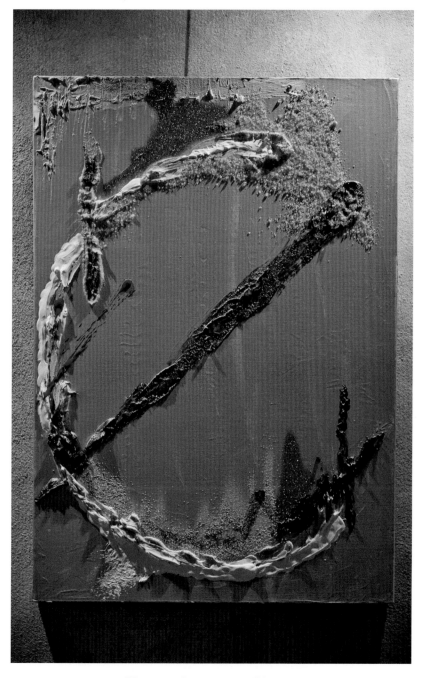

Vanessa Jacorossi, *Giorno*

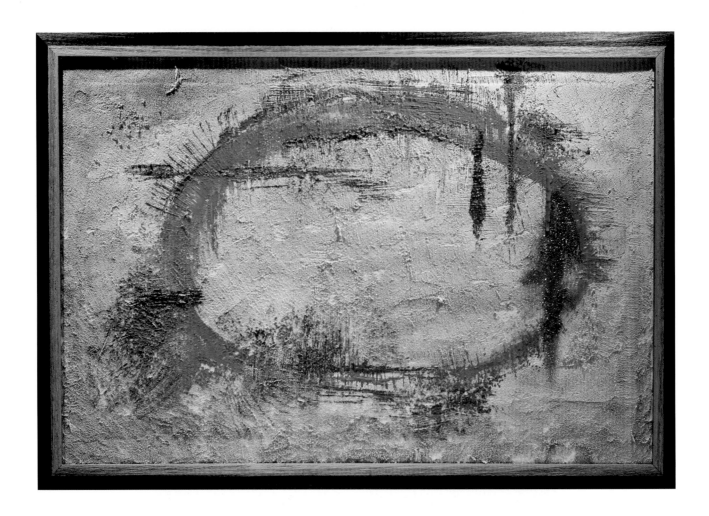

Vanessa Jacorossi, Notte

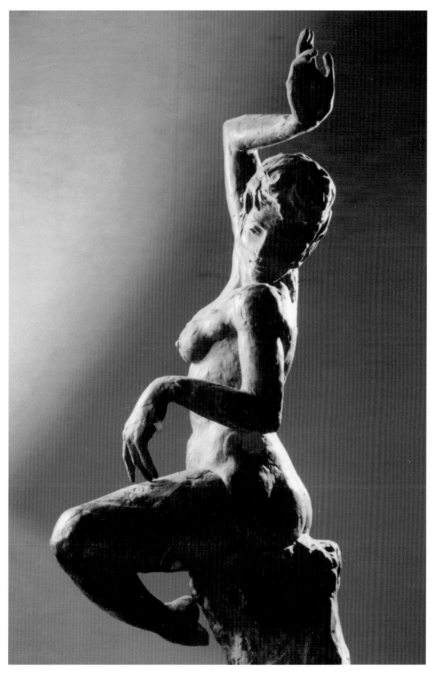

GERMANO ALFONSI, Ballerina

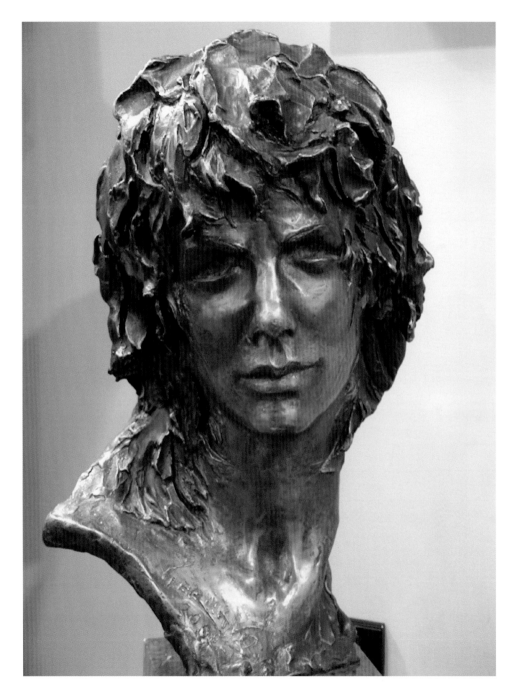

GERMANO ALFONSI, Venusiana

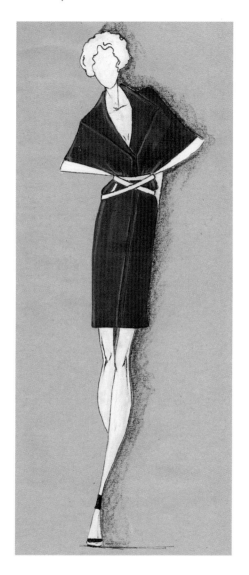

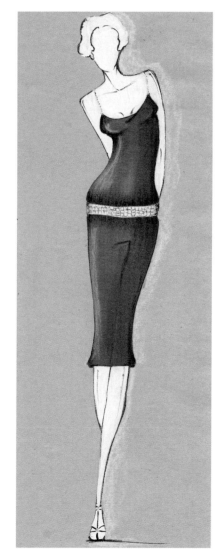

Virginia Menta, Legame fluido (Progetto collezione Persephone)

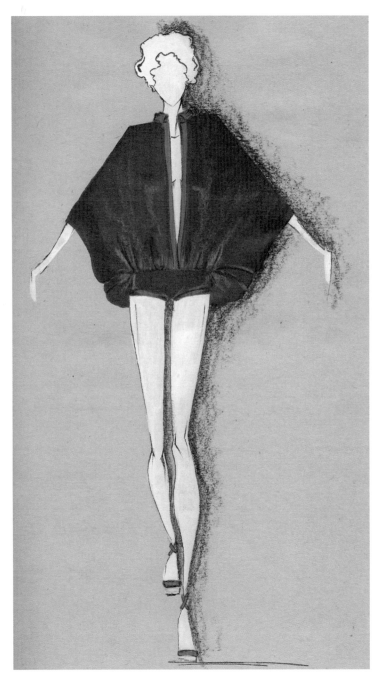

VIRGINIA MENTA, Ali (Progetto Collezione Persephone)

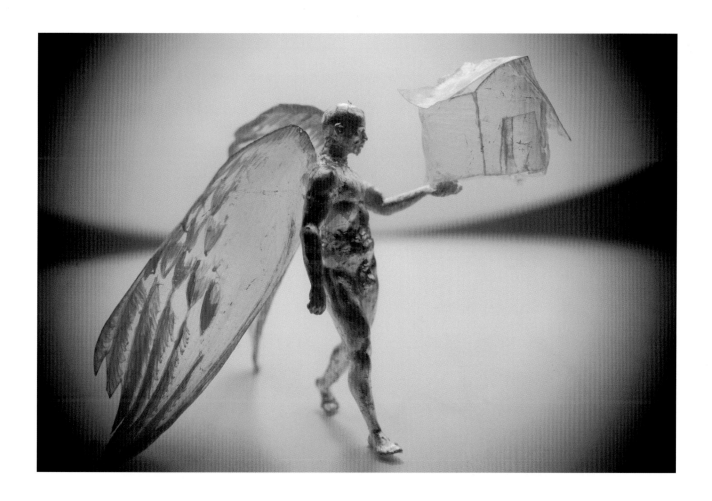

CHICCO MARGAROLI, Angelo

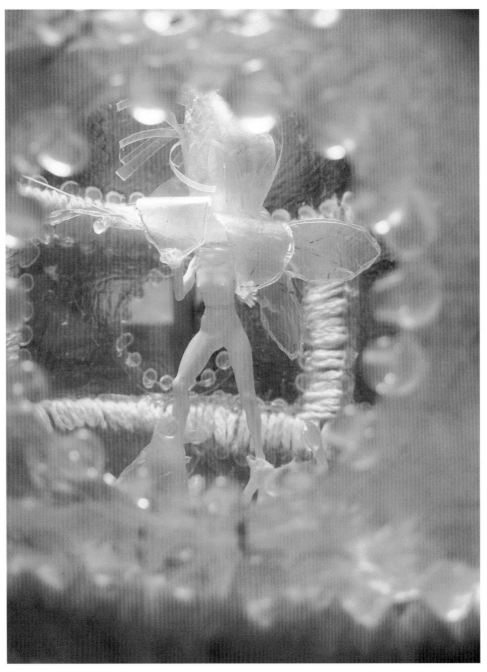

Chicco Margaroli, Circle of Balance

Tina Sgró, Poltroncina in primo piano

Tina Sgró, Due divani piccoli

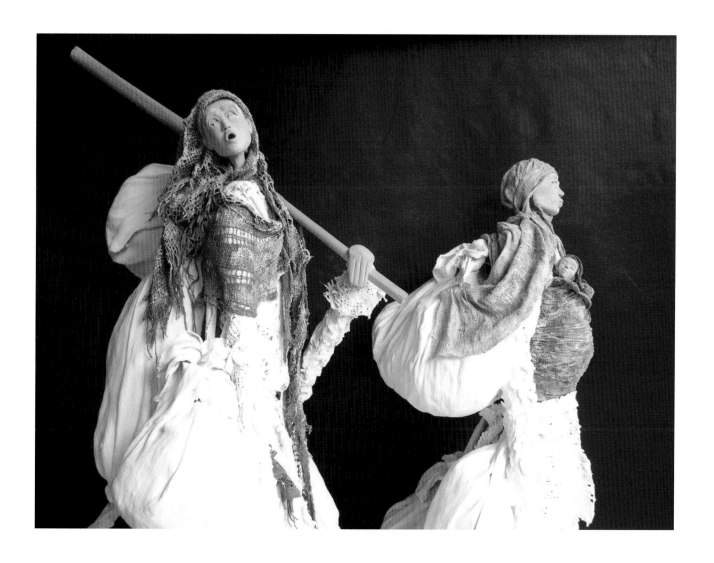

MICOU ROUZIÈS, Les exileès (sèries)

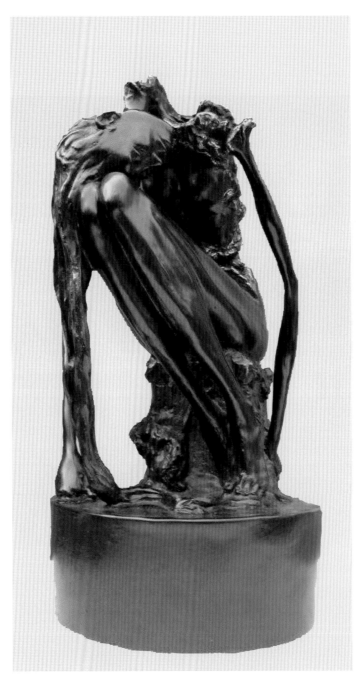

Micou Rouziès, Corps Brisè

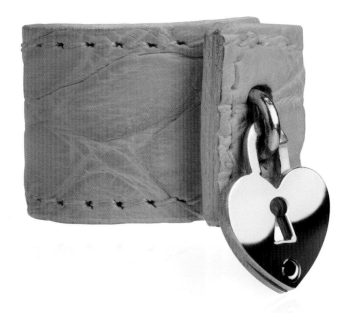
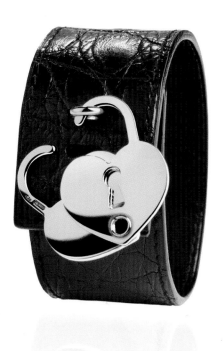

A & B, Pegno d'amore (Collezione Cocco)

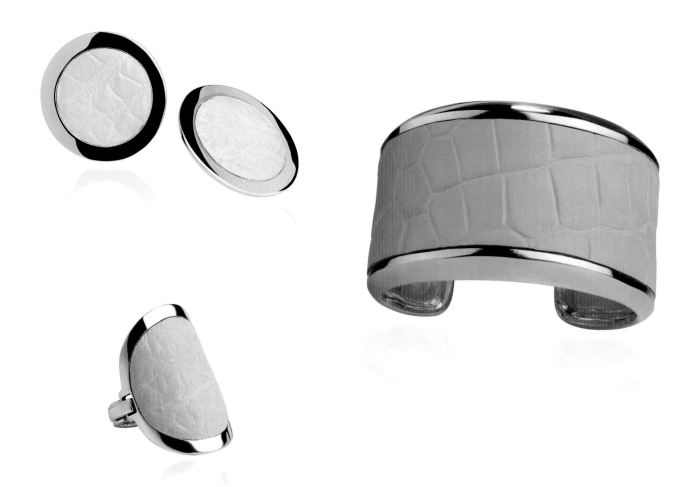

A & B, Parure (Collezione Cocco)

Rifrazioni

Rifrazioni, ovvero come l'immagine della donna è diversamente declinata nella visione e nell'opera degli artisti presentati dallo *Specchio leggero*.

Nella pittura di Silvana Galeone si ritrovano echi *fin de siecle* nella rappresentazione lirica di un universo femminile attraverso una cromia espressiva e forme dai contorni ammorbiti, quasi sul punto di dissolversi. Le pose e la grazia dei soggetti richiamano Chagall, mentre nella produzione sacra appare evidente il legame con una tradizione antichissima, risalente all'iconografia delle chiese rupestri medievali.

La stilista Veronica Laudati presenta la collezione "Piccole Luci", destinata a una donna sensuale ed elegante che indossa abiti sofisticati nella lavorazione ma contraddistinti da linee semplici. Le silhouette volutamente pure sono adatte alle donne che vogliono esprimere la loro femminilità senza esitazioni, grazie a forme morbide appena drappeggiate e avvolgenti. Le lunghezze denotano uno stile sobrio, al servizio di una femminilità accesa ma sottile, che non esibisce il lusso fine a se stesso ma una raffinata eleganza.

L'opera di Marica Moro spazia fra pittura, video art e installazione. Si è ultimamente dedicata al disegno del gioiello ideando la collezione "Night and Day", ispirata ai suoi lavori più recenti. Le forme e le trasparenze delle pietre evocano gli elementi naturali come il fuoco, l'acqua, gli alberi, la terra. La concretezza è accentuata dall'uso di pietre luminose come il cristallo di rocca, scolpiti artigianalmente come una piccola scultura. L'intento è quello di personalizzare il gioiello, progettandolo di volta in volta, in linea con la personalità del committente, come originale pezzo artigianale ed artistico.

Nella temperie informale di Peppe Butera, nella violenza del gesto e degli accostamenti cromatici, non è facile rintracciare un'icona femminile. È forse allora nell'evocazione della luce e della terra mediterranea, in questa materia grumosa o abbacinante che si può cogliere una evocazione della Grande Madre, di una divinità ctonia, un culto segreto e ancestrale, il legame profondo dell'artista con l'origine della vita e l'intima natura siciliana.

"Spoleto gioielli", di Enrico Morbidoni si caratterizza per una ricerca di armonia singolare e irripetibile, che prende corpo da un'idea già insita nella luce della gemma e si riflette nel sottile rapporto che lega la donna che indosserà il gioiello e l'opera creativa dell'artefice.

I dipinti di Ettore Festa sono realizzati con l'ausilio di programmi tipici del *design* industriale. Il formato prediletto è quello quadrato, di grandi dimensioni. Le scarpe dai tacchi alti, che costituiscono il suo soggetto preferito, coprono e svelano allo stesso tempo la nudità del piede femminile alludendo al mistero della seduzione non senza una componente ironicamente feticistica.

Daniela Cardia, forte della tradizione familiare, unisce il vero e proprio "feticismo" per le scarpe con la passione per i gioielli che le donne manifestano da sempre. Si avvale di artisti che creano i gioielli per i suoi sandali con la perizia e la raffinatezza dei maestri orafi utilizzando solo Cristalli Swarovski. Valendosi del contributo del giovane stilista Lorenzo Pallotta crea sandali preziosi che si sono imposti sul mercato nazionale ed estero e vengono indossati dalle dive del cinema e della televisione perché possano risplendere magicamente sotto i riflettori.

Nei ritratti di Ennio Zangheri, l'iniziale componente realista si è stilizzata al contatto con le tecniche e il linguaggio della pubblicità approdando a una maggiore bidimensionalità dell'immagine e a un uso del colore che richiama la Pop art. Dopo una serie denominata "Frames" in cui l'attenzione si concentra su alcuni dettagli di corpi femminili, la sua ultima produzione vira verso l'informale, in cui si ritrova un gusto per il contrasto cromatico di grande effetto.

Stefania Alessandrini Sartore dedica alle donne il rosso e il bianco delle sue gemme e delle perle, la sensualità del riflesso sanguigno di un rubino e il candore luminescente madreperlaceo, che esalta la luce di un volto di donna, il contrasto quasi percettibile fra la levigata freddezza del minerale e la calda tessitura della pelle femminile.

Giulietta Cavallotti alterna opere dal taglio realistico ad altre più vicine all'astrazione. Nella sua pittura figurativa sono riscontrabili diverse influenze, che l'artista organizza in un discorso formale rivendicante il diritto alla citazione, così da evitare qualunque caduta nell'illustrativo.

Nella sua ricerca visuale Natino Chirico fa uso di fotogrammi cinematografici su cui interviene con varie tecniche, dalle campiture variamente articolate all'uso del collage. L'istanza narrativa caratteristica del linguaggio cinematografico risulta così frammentata e ricomposta in nuove interpretazioni. L'artista afferma infatti che il lavoro di confronto e riflessione sul mondo e su se stesso deve tendere ad una chiarezza di espressione che renda leggibile l'intenzione e la tensione da cui nasce l'opera.

Il tratto distintivo dell'opera di Zaira Piazza è riscontrabile nell'immediatezza cromatica. Da un'iniziale tonalismo è così approdata a un uso del colore in cui la componente timbrica si esalta attraverso l'incontro con i più svariati supporti. Il suo lavoro più recente è il "ciclo delle sedie", ispirate ciascuna all'opera di un pittore contemporaneo. Nel contrasto fra l'inquietudine espressiva della pennellata e la staticità di un oggetto in sé refrattario, ma dalla forte carica simbolica, l'artista ha trovato la sua cifra più autentica.

La ricerca espressiva di Luigi Recchi, pittore e stilista, si muove attorno ai due poli della fluidità cromatica e del ritmo compositivo. Nelle sue opere la componente narrativa evocata dal titolo è svolta per allusioni e la struttura spaziale in cui s'inseriscono i segni figurali non è mai

rigida. L'immagine risulta così, al tempo stesso, organizzata e leggera e il colore, brillante, la rende dinamica, aperta alla vibrazione e al mutamento.

Nei quadri informali di Vanessa Jacorossi, caratterizzati da una forte immediatezza, si ritrovano l'interesse nei confronti delle possibilità espressive della materia e il gusto dell'accostamento cromatico.

Germano Alfonsi ha mostrato nell'opera plastica, come nelle sue creazioni di orafo, una sapienza tecnica e un controllo della forma degni di un artista rinascimentale. Accanto al virtuosismo, che gli ha consentito di realizzare sculture in miniatura di gran pregio, vivono in lui la memoria di un'antica tradizione, il culto della bellezza ideale e della materia nobile, la continua ricerca della perfezione, il gusto sensuale del modellato, particolarmente avvertibile nei soggetti femminili. La donna diviene allora emblema di armonia dei volumi, del gesto, del movimento, si tratti di una rappresentazione sacra o dell'esaltazione di un corpo eternato nella posa.

Virginia Menta cerca, nelle sue creazioni, riferimenti a figure femminili del mito o comunque del passato reinterpretandone i caratteri attraverso abiti che le rappresentino. Così, nella sua collezione "Persefone", evoca una donna dalla doppia natura e la veste di bianco, rosso e nero. Il contrasto e la commistione fra le due anime vengono espressi con l'accostamento fra diversi tessuti in cui si accostano la materia grezza e quella pregiata, il ruvido e l'impalpabile, in un connubio che esalta eleganza e femminilità.

Chicco Margaroli realizza le sue opere con materiali organici, in particolare vesciche di vitello, che opportunamente trattate, si prestano per le loro caratteristiche di elasticità e leggerezza a usi disparati, con risultati di notevole suggestione. La forte espressività di questa materia animale connota un discorso poetico che per altri versi può avvicinarsi al concettuale e comunque a un uso di forme elementari con valenza simbolica.

L'immagine femminile perseguita da Tina Sgrò è un'immagine latente, indiretta, come depositata negli oggetti e negli ambienti, nella loro solitudine e nello squallore, nel silenzio e nel vuoto. Il tutto reso con un tratto sofferto, al tempo stesso definitorio e sfuggente e con l'uso severo e controllato di un colore, che tende al monocromo, pur non rinunciando ad accensioni improvvise.

Micou Rouziès fa uso, per le sue statue e i suoi gruppi scultorei, di materiali eterogenei, come rami, foglie, stoppia, muschio, pietre, cenere, gesso, argilla, filo di ferro, tessuti, garza e bronzo rivendicando l'assoluta libertà dell'artista nell'uso dei suoi mezzi espressivi. In questo mondo poetico, tutto incentrato sulla figura femminile, compaiono donne esuli, sofferenti, ma anche simboli di una bellezza arcaica, fuori del tempo o rappresentazioni dei venti in forma di donna, in cui la materia sembra sul punto di perdere la sua consistenza e la figura librarsi in volo.

STEFANO IATOSTI
Centro d'arte

Note biografiche

SILVANA GALEONE è nata a Taranto. Si è trasferita successivamente a Roma, dove ha alternato l'opera pittorica a quella plastica. Nella Grottaglie delle antiche fornaci ha realizzato le sue ceramiche maiolicate. Ha conseguito il diploma di Maestro d'Arte ed insegna disegno ed educazione artistica. Ha esposto i suoi lavori in numerose città italiane ed estere, sia in Europa che nelle Americhe e in particolare a New York, Toronto, San Paolo e Rio de Janeiro.

VERONICA LAUDATI è nata a Roma. Si è diplomata come tecnico dell'abbigliamento e della moda. Dal 1998 al 2000 ha maturato la propria esperienza presso l'atelier Gattinoni in Roma. Dal 2000 al 2002 ha lavorato da costumista nel cinema e nella televisione. Nel 2002 è tornata a operare nell'alta moda collaborando alle collezioni autunno-inverno e primavera-estate dello stilista Fausto Sarli.

MARICA MORO è nata a Milano. Laureata in Arti visive e Discipline dello spettacolo all'Accademia di Belle Arti di Brera, espone da molti anni in mostre e manifestazioni artistiche in Italia e all'estero, fra cui la Biennale di Arte Contemporanea in Austria e la Fondazione Saatchi & Saatchi a New York. È approdata negli ultimi tempi al design del gioiello iniziando una collaborazione con la gioielleria Luisa Di Gresy, che da anni produce pezzi di alta oreficeria, con l'uso delle pietre preziose.

PEPPE BUTERA è nato a Comitini, in provincia di Agrigento. Si è trasferito in Lombardia mantenendo sempre uno stretto legame con la Sicilia. Ha all'attivo numerose mostre personali in Italia e in tutta Europa. La sua ultima mostra ha come titolo "Lettere d'amore" ed è stata ospitata presso il Museo Archeologico Nazionale di Agrigento e contestualmente ad Amsterdam presso la galleria "Paule Carré".

ENRICO MORBIDONI è nato a Castel Ritaldi, in provincia di Perugia. Si è diplomato in arte orafa presso l'Istituto d'Arte di Spoleto. Ha studiato gemmologia e incastonatura delle pietre. La sua linea "Mutazioni" presenta gioielli trasformabili grazie a un sistema brevettato a livello internazionale, in base al quale un anello può diventare bracciale o ciondolo e una bretella per abito da sera, collana.

ETTORE FESTA è nato a Napoli. Si è diplomato in Progettazione Grafica all'Istituto Superiore per le Industrie Artistiche di Urbino. Ha lavorato come Art Director per Agenzie di Pubblicità e curato il progetto grafico di libri e riviste. Svolge attività didattica presso la Luiss Management di Roma.

DANIELA CARDIA dirige l'azienda SPES 49, con sede a Roma, proseguendo l'ormai secolare tradizione di famiglia con una produzione di calzature-gioiello raffinata che esalta l'estro e la creatività italiani.

ENNIO ZANGHERI è nato a Rimini. Ha studiato fotografia e arte al DAMS, tecnica pittorica e composizione presso il maestro Galvani. La lunga esperienza nel campo pubblicitario lo ha portato nel tempo a un più accentuato grafismo e una maggiore libertà espressiva. Ha esposto più volte in Italia in mostre personali e collettive riscuotendo successo in particolare per la sua attività di ritrattista.

STEFANIA ALESSANDRINI SARTORE è nata a Roma. Si è laureata in giurisprudenza occupandosi delle pubbliche relazioni nel campo imprenditoriale. La sua grande passione per i gioielli l'ha portata, attraverso lo studio delle gemme e l'incontro con alcuni creatori orafi, come Bibi Alfonsi, a ideare una collezione che esalta la luminosità corporea e ideale della donna.

GIULIETTA CAVALLOTTI è nata a Roma. Si è laureata in lettere avvicinandosi alla pittura da autodidatta. Dopo aver approfondito lo studio delle tecniche pittoriche e del disegno presso l'Accademia RUFA, ha partecipato a diverse esposizioni collettive, sviluppando una predilezione per una pittura a olio d'impronta materica.

NATINO CHIRICO è nato a Reggio Calabria. Si è trasferito a Milano dove ha frequentato l'Accademia di Belle Arti di Brera collaborando inoltre con Gianni Versace come disegnatore di tessuti. A partire dal 1974 ha esposto numerose volte in mostre collettive e personali tanto in Italia che in Europa e negli Stati Uniti. Si occupa inoltre di architettura d'interni e di grafica pubblicitaria.

ZAIRA PIAZZA è nata a Napoli, ma si è trasferita per lavoro a Roma, dove ha iniziato a dipingere da autodidatta. Nel 2001 ha conseguito il diploma di pittura presso la Scuola di Arti Ornamentali di San Giacomo.

LUIGI RECCHI è nato a Norcia. Ha vissuto a Roma, dove ha cominciato a dipingere. La collaborazione con Il Gruppo Finanziario Tessile di Torino lo ha portato a realizzare collezioni per Ungaro e Dior. Si è trasferito nel capoluogo piemontese alternando all'attività di creatore di moda quella di costumista e scenografo per il teatro. Ha lavorato per le sorelle Fendi, con Lagerfeld e Lancetti. Collabora stabilmente con un'importante galleria americana di Washington.

VANESSA JACOROSSI è nata a Roma. Si è diplomata all'Istituto Europeo di Design in Architettura d'Interni. *Lo specchio leggero* rappresenta il suo esordio come artista.

GERMANO ALFONSI, nato a Roma nel 1926, , dopo gli studi di Architettura, entrò nella bottega orafa di famiglia trasformando il classico gioiello in "scultura" da indossare. Negli anni '50 lasciò la bottega romana e si trasferì a Frascati, dove aprì uno studio frequentato da molti personaggi dello spettacolo, italiani e stranieri. Nel corso della sua attività ha realizzato sculture in argento e bronzo, fra cui "Avanti insieme", commissionata dalla Regione Campania e ospitata nei giardini di Palazzo Reale a Napoli. Ha esposto le sue opere in Italia e all'estero con grande apprezzamento di critica e pubblico.

VIRGINIA MENTA è nata a Roma, dove ha studiato psicologia. Ha frequentato l'Istituto Europeo di Design. Ha lavorato a New York per Megyn Florence, proprietaria del marchio Aginst the Grain, poi a Roma per *Poems, Indwet* e *Star Chic*. Attualmente collabora con *Bikini Contest*, marchio di costumi da bagno e contemporaneamente sta creando la propria linea di abbigliamento.

CHICCO MARGAROLI è nata ad Aosta dove vive e lavora. Dopo gli studi presso l'Accademia di Belle Arti di Torino, ha aperto uno studio ad Aosta nel 1987 indirizzando la propria ricerca su materiali e tecniche differenti. Ha al suo attivo numerosi video, esposizioni personali in Italia e in Europa, installazioni fotografiche, decorazioni e progetti architettonici.

TINA SGRÒ è nata a Reggio Calabria. Dopo essersi diplomata presso l'Accademia di Belle Arti, ha ottenuto diversi premi e segnalazioni di merito in concorsi pittorici e d'incisione, fra i quali "L'uomo e il suo tempo" e il "Premio Morlotti". Ha esposto le sue opere in alcune collettive e personali a Venezia e a Milano.

MICOU ROUZIÈS, francese, vive a Belaye, un piccolo centro nella campagna a nord di Tolosa, dove ha il suo atelier di scultrice e pittrice ed espone le sue opere.

ALESSIA MONTANI, romana, esercita a Roma la professione di avvocato. Si è sempre interessata di arte e nel 2007 ha aperto insieme alla sua amica e socia Bibi Alfonsi la galleria VIA METASTASIO 15 concretando la sua passione per l'espressione artistica in tutte le sue forme e modalità.

Bibi Alfonsi è nata a Roma e ha iniziato la sua attività accanto al padre Germano condividendo con lui tante cose e, prima fra tutte, la passione per i gioielli. Ha disegnato una sua collezione creativa, mix di tradizione orafa e gusto contemporaneo, la collezione "Cocco", creata appunto per VIA METASTASIO 15. Ritiene che i gioielli siano soprattutto elementi decorativi, importanti per dare un tocco diverso ad ogni look e ad ogni donna avvolgendola però sempre di eleganza e stile.

Finito di stampare in Roma nel mese di marzo 2008 per conto de
«L'ERMA» di BRETSCHNEIDER
dalla Tipograf S.r.l.
Via Costantino Morin, 26/A